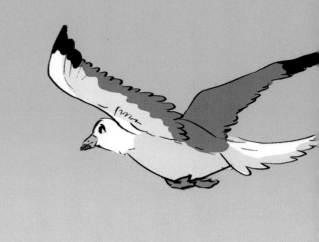

THE JOURNEY
IL VIAGGIO

A Bilingual English and Italian story about faith
Una storia bilingue inglese e italiano sulla fede

written by | scritta da
Francesca Follone-Montgomery, ofs

illustrated by | illustrata da
Gennel Marie Sollano

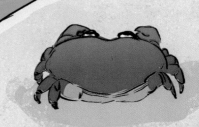

To order additional copies of this book, contact:
Xlibris
844-714-8691
www.Xlibris.com
Orders@Xlibris.com

Scripture quotations marked NRSV are taken from the *New Revised Standard Version of the Bible,* Copyright © 1989, by the Division of Christian Education of the National Council of the Churches of Christ in the United States of America. Used by permission. All rights reserved. Website

Scripture quotations marked NRSV are taken from the New Revised Standard Version of the Bible, Copyright © 1989, by the Division of Christian Education of the National Council of the Churches of Christ in the United States of America. Used by permission. All rights reserved. Website

ISBN: Softcover 978-1-6698-1529-7
 EBook 978-1-6698-1528-0

Print information available on the last page

Rev. date: 08/05/2022

THE JOURNEY

A Bilingual English - Italian story about Faith

written by
Francesca Follone-Montgomery, ofs

illustrated by
Gennel Marie Sollano

This story is dedicated to my mother and to her love for the ocean, particularly for her beautiful Salento motherland.

Thank you, mamma for stimulating my creativity since I was little!

IL VIAGGIO

Una storia bilingue inglese - italiano sulla Fede

scritta da
Francesca Follone-Montgomery, ofs

illustrata da
Gennel Marie Sollano

Questa storia è dedicata a mia madre e al suo amore per il mare,
in particolare per il Salento, la sua bellissima terra madre.

Grazie mamma per aver stimolato la mia
creatività fin da quando ero piccola!

A note from the author

Dear reader,

Thank you for choosing my book. This story is part of my collection that I like to call *the magic pillowcase,* which I created for my son when he was little as part of his bedtime story routine. I would reach into his pillowcase and pretend to pull out a new story that I would make up on the spot. The message in this tale is to remind us that in life what we look for often already belongs to us. Sometimes it only takes a sprinkle of water evoking our Baptismal promises, or the reassuring voice of a friend to remind us of who we are: Children of a God who loves us immensely and eternally. Therefore, I hope that this book may strengthen your faith and bring you also the comforting awareness of being loved along your entire life journey.

Una nota dall'autore

Caro lettore,

grazie per aver scelto il mio libro. Questa storia è parte della mia collezione che amo chiamare *la federa magica,* e che ho creato per mio figlio durante i primi anni della sua vita come routine serale. Alla sua ora di andare a dormire allungavo la mano nella sua federa e facevo finta di tirar fuori una storia che poi inventavo lì per lì. Il messaggio in questa storiella è ricordarci che nella vita spesso cerchiamo qualcosa che si rivela essere già parte di noi. Qualche volta basta solo uno spruzzo d'acqua per rievocare le nostre promesse battesimali, o la voce rassicurante di un amico per ricordarci chi siamo: Figli di un Dio che ci ama immensamente ed eternamente. Quindi, la mia speranza è che questo libro possa rafforzare la tua fede e portare anche a te il conforto della consapevolezza di essere amato lungo tutto il viaggio della tua vita.

Special Thanks

Infinite thanks go to my son for his inspiration, and his loving encouragement. Many thanks go to my husband, my sisters, and my brother-in-law, to my parents, my mother-in-law, my grandparents, my godparents, my uncles and aunts, to my whole family and close friends, near and far, for their love and support. Special thanks go to my cousins Antonio, Annalisa and Lalla, my close friends Piera and Roberto, Marzia and Filippo, Maria and Cristina, and anyone else who has ever gone with me to the beach, as they gave me the gift to feel God's presence in the sounds, breeze, and colors of the beautiful sea, as well as the awareness of being part of something big and wonderful even when I occasionally feel as small as a little crab. Heartfelt thanks go to my dear friend and spiritual director padre Silvano, to padre Benedetto with the brothers of the community of the Figli di Dio from the Santuario della Madonna delle Grazie al Sasso, Santa Brigida in Italy, and to all my brothers and sisters in the Secular Franciscan Order for their prayers and their contribution to my faith journey. Warm thanks go also to Fr. Paul Scalia for his precious spiritual help as well as to the inspiring Fr. Denis Donahue with two other dear people, Mary C. Weaver and Gene Masters, for reading the first draft of this story and encouraging me to publish it. I am also very grateful to all my professors, my old classmates, my clients, my colleagues, and my students for giving me opportunities to see the positive effects of a sincere smile. Above all, though, my deepest gratitude goes to our Heavenly Father for His gift of life and for His merciful love! Without all of you, my adventure as a writer would have never begun.

Ringraziamenti speciali

Infinite grazie vanno a mio figlio per la sua ispirazione e il suo affettuoso incoraggiamento. Tantissime grazie a mio marito, alle mie sorelle e mio cognato, ai miei genitori, mia suocera, i miei nonni, i miei padrini, i miei zii, le mie zie, la mia intera famiglia e i cari amici vicini e lontani, per il loro amore il loro supporto. Un grazie speciale va ai miei cugini Antonio, Lalla e Annalisa, i miei amici Piera e Roberto, Marzia e Filippo, Maria e Cristina e chi altri sia mai andato al mare con me, perché mi hanno dato il dono di sentire la presenza di Dio nei suoni, nella brezza e nei colori del bellissimo mare, così come la consapevolezza di essere parte di un qualcosa di meraviglioso e grande perfino quando mi sento piccola come un granchietto. Un grazie di cuore va al mio caro amico e guida spirituale padre Silvano e padre Benedetto con i fratelli della Comunità dei Figli di Dio al Santuario della Madonna delle Grazie al Sasso, Santa Brigida in Italia, e anche a tutti i miei fratelli e le mie sorelle dell'Ordine Secolare Francescano per le loro preghiere e il loro contributo al mio percorso di fede. Un caloroso grazie va a Fr. Paul Scalia per il suo prezioso aiuto spirituale così come all'ammirevole Fr. Denis Donahue con altre due care persone, Mary C. Weaver e Gene Masters, per aver letto la prima stesura di questa storia e avermi incoraggiata a pubblicarla. Sono anche molto grata a tutti i miei professori, i miei vecchi compagni, i miei clienti, i miei colleghi e i miei studenti per avermi dato opportunità di vedere gli effetti positivi di un sincero sorriso. La mia più profonda gratitudine va però soprattutto al nostro Padre Eterno per il Suo dono della vita e per il Suo amore misericordioso! Senza tutti voi la mia avventura come scrittrice non sarebbe mai cominciata.

THE JOURNEY

A story about Faith

"So, God created the great sea monsters and every living creature that moves, of every kind, with which the waters swarm, and every winged bird of every kind. And God saw that it was good".
Genesis 1: 21-22

IL VIAGGIO

Una storia sulla Fede

"Dio creò i grandi mostri marini e tutti gli esseri viventi che si muovono, e che guizzano nelle acque, secondo la loro specie, e ogni volatile secondo la sua specie. E Dio vide che questo era buono".
Genesi 1: 21-22

Once upon a time, there was a little crab who enjoyed playing in the water and listening to the ocean stories. One day he heard a story about a fellow named God who gives gifts to everyone. The little crab liked it so much that he felt the desire to go look for God.

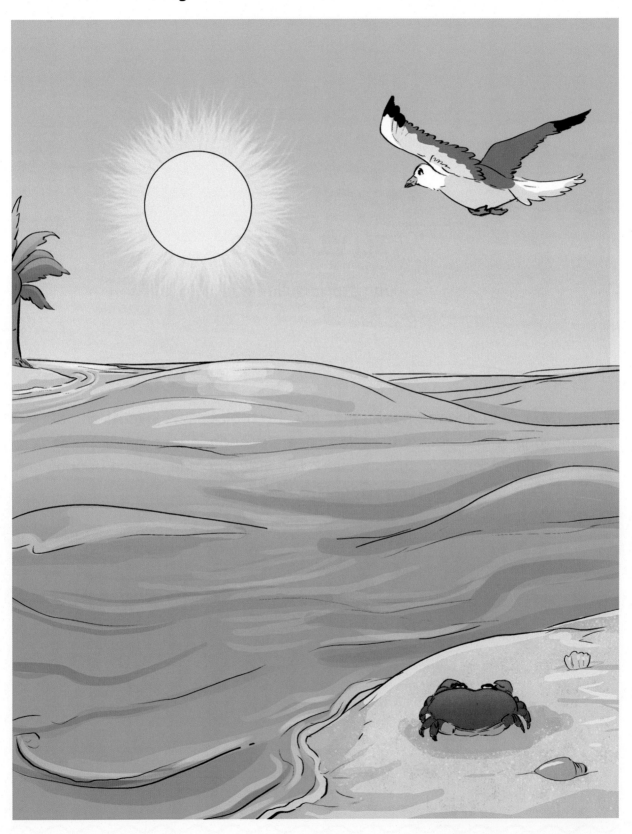

C'era una volta un piccolo granchio che amava giocare nell'acqua ed ascoltare racconti del mare. Un giorno sentì una storia su un personaggio chiamato Dio che dà doni a tutti. Al piccolo granchio piacque così tanto che gli fece venire il desiderio di andare alla ricerca Dio.

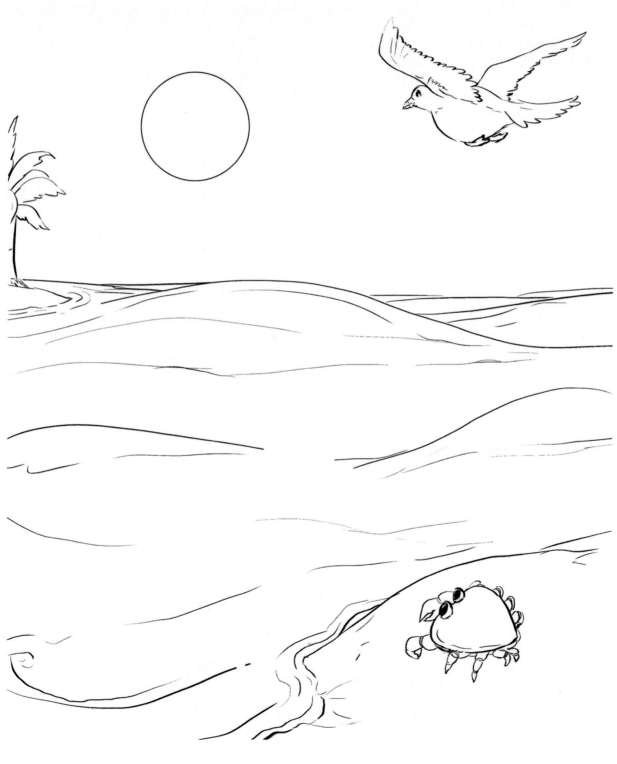

To start his search, the little crab went to see the oldest and wisest crab and asked: "Are you God?"

The old and wise crab answered: "No, but I know God has been around much longer than I have, and he loves us all very much."

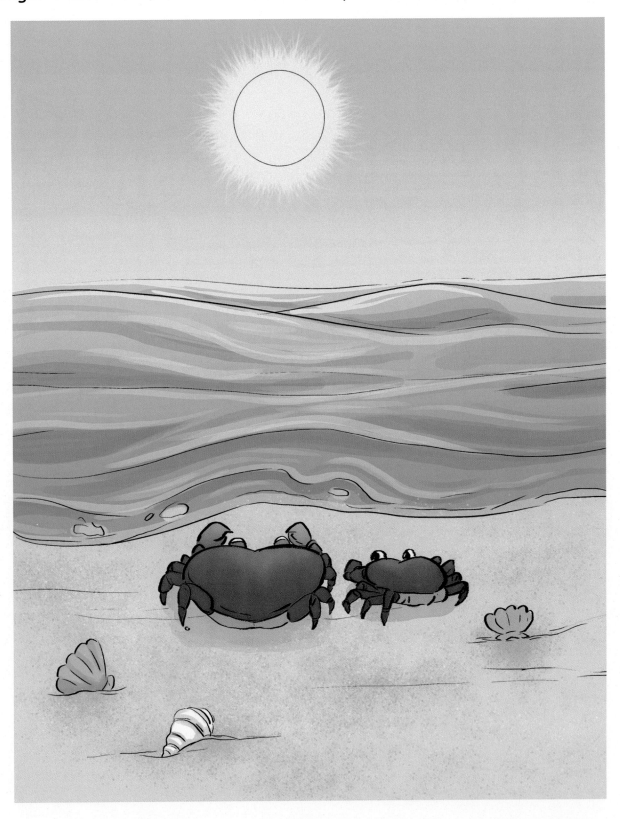

Per cominciare la sua ricerca, il piccolo granchio andò dal granchio più vecchio e saggio e gli chiese: "Sei tu Dio?"

Il vecchio granchio rispose: "No, ma so che Dio è in giro da molto più a lungo di me e che ci ama tutti immensamente."

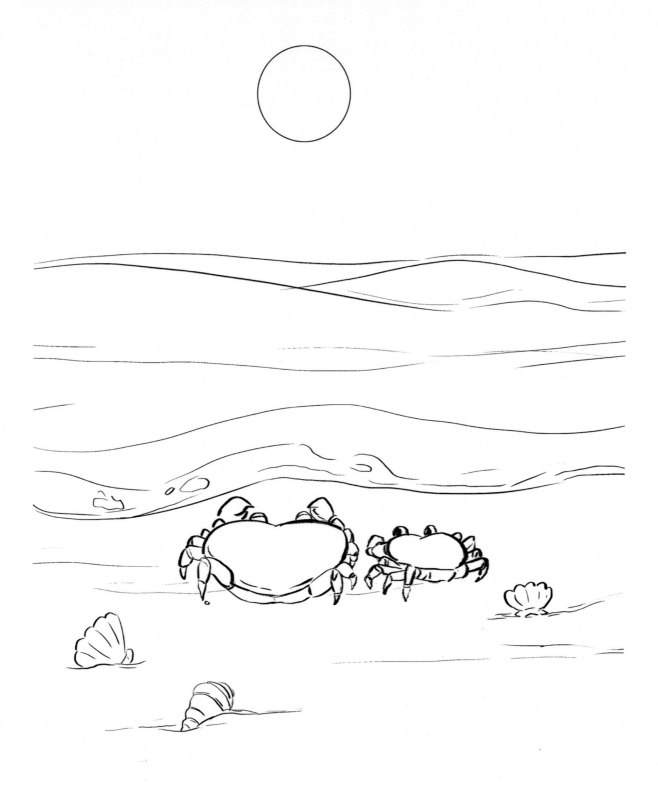

Next, knowing how sea turtles live a long time, the little crab went to see one of them and asked: "Are you God?"

The sea turtle replied: "No, but I have heard God is very intelligent and knows everything and everybody."

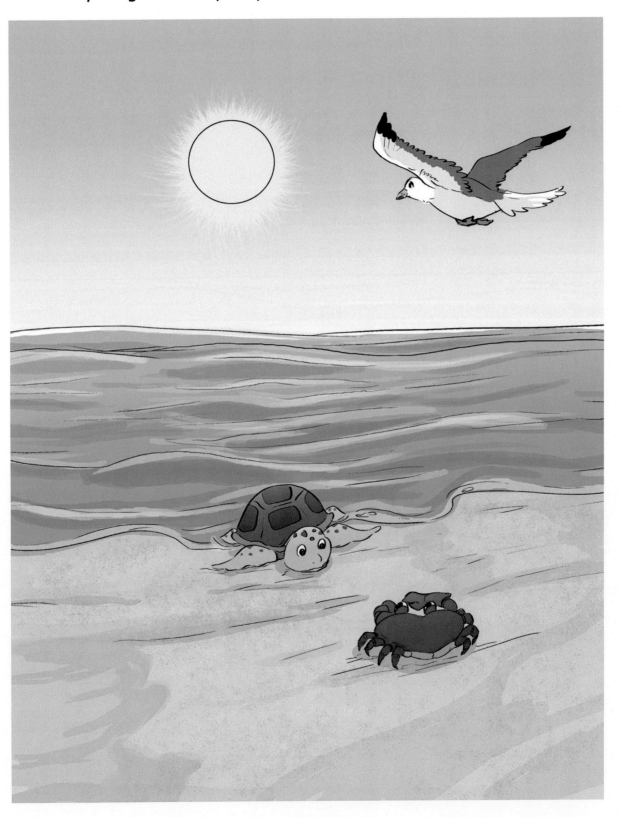

Poi, sapendo che le tartarughe di mare vivono molto a lungo, il piccolo granchio andò da una di loro e chiese: "Sei tu Dio?"

La tartaruga rispose: "No, ma ho sentito dire che Dio è molto intelligente e conosce tutto e tutti."

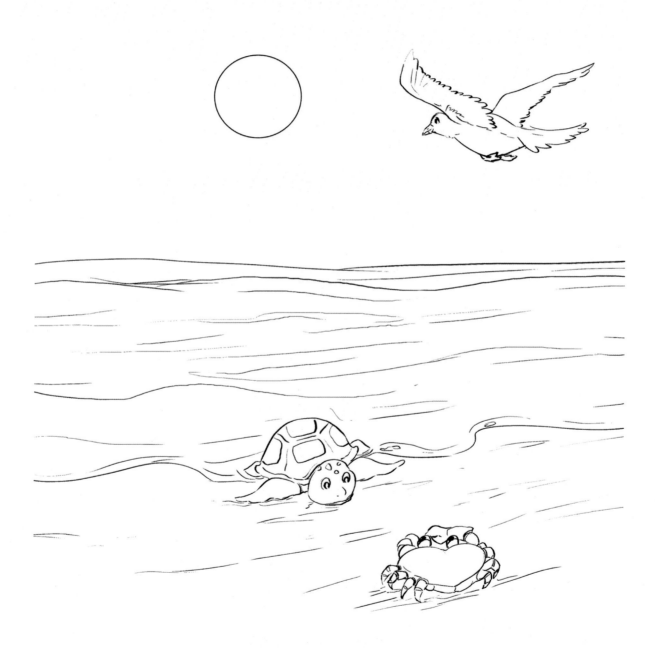

As the little crab searched, he heard how dolphins are very smart, so he decided to ask one of them: "Are you God"?

The dolphin replied: "No, but I have heard that God is very powerful."

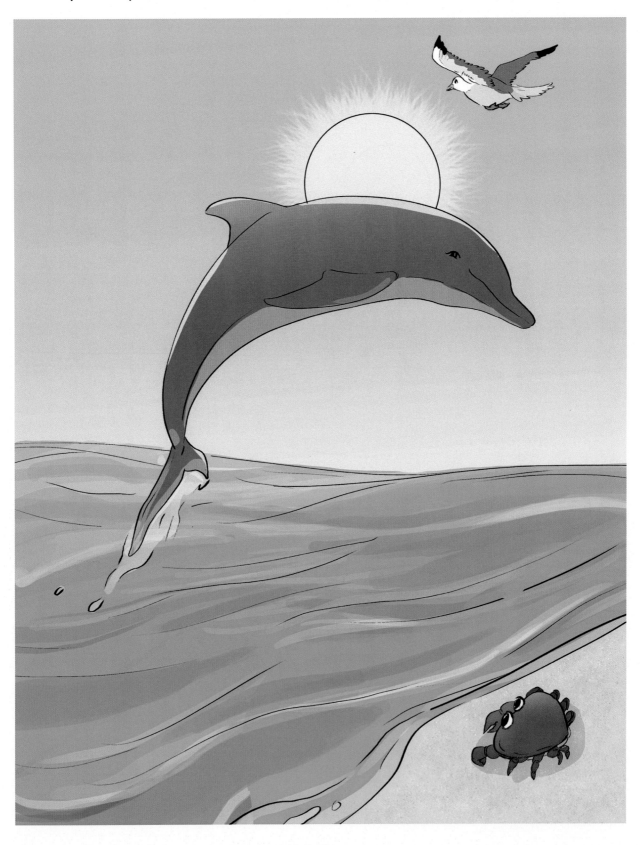

Durante la sua ricerca, il piccolo granchio scoprì anche che i delfini sono molto intelligenti e così andò da uno di loro e chiese: "Sei tu Dio?"

Il delfino rispose: "No, ma ho sentito dire che Dio è molto potente."

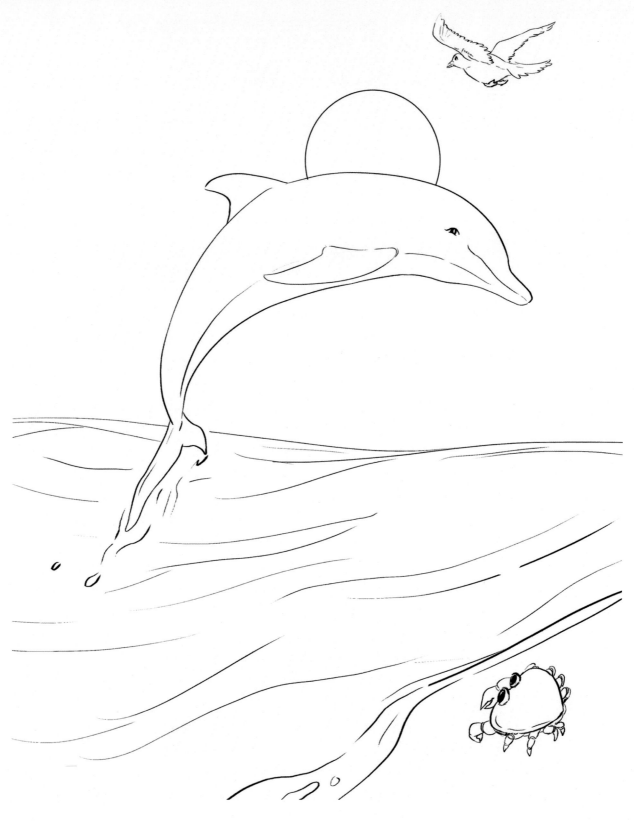

Then, the little crab took courage and went to see a large whale and asked: "Are you God?"

The whale replied: "No, but I have heard that God is always watching over us."

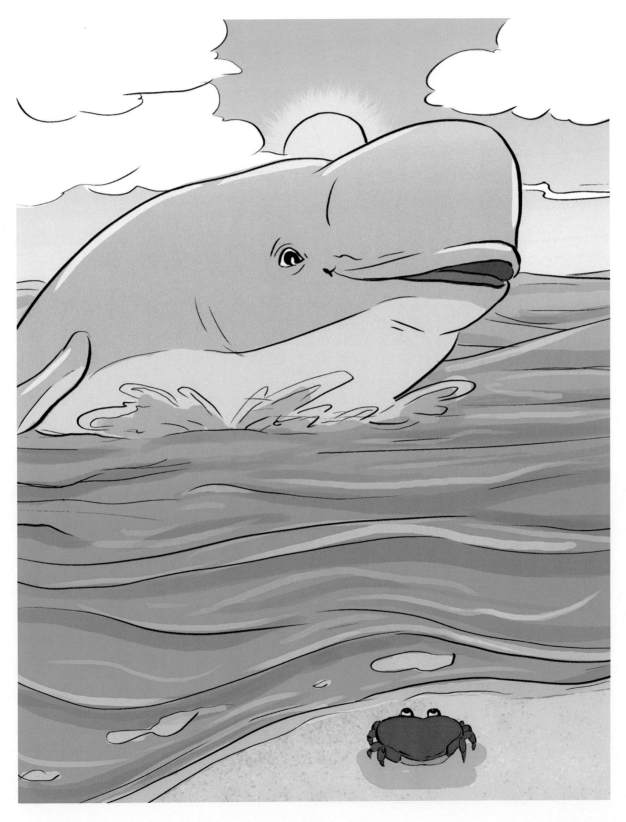

Allora il piccolo granchio si fece coraggio e andò a trovare una grande balena e le chiese: "Sei tu Dio?"

La balena rispose: "No, ma ho sentito dire che Dio veglia sempre su di noi."

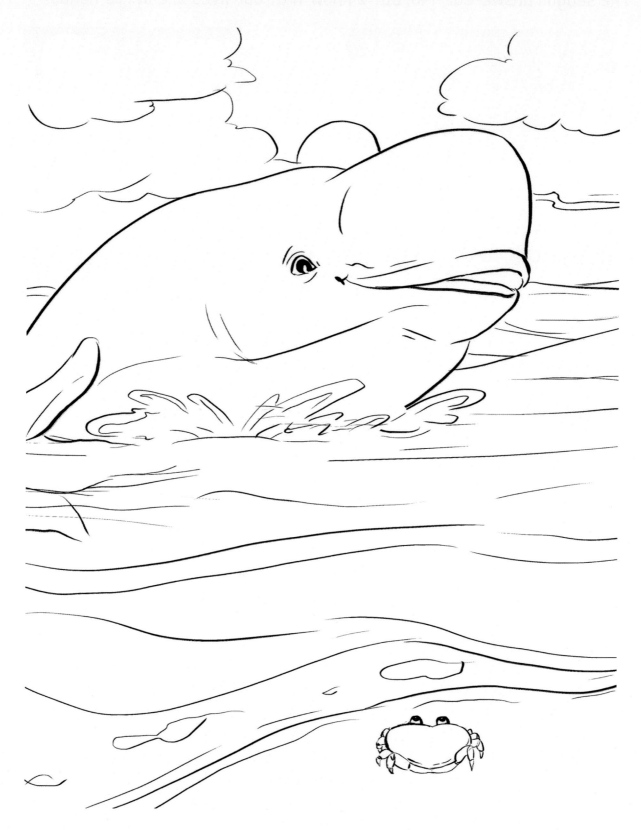

Finally, the little crab remembered seeing an incredibly beautiful seagull always flying over the ocean. So, he patiently waited and when he next saw him, he asked: "Are you God?"

The seagull answered: "No, but I know that our lives are in His hands."

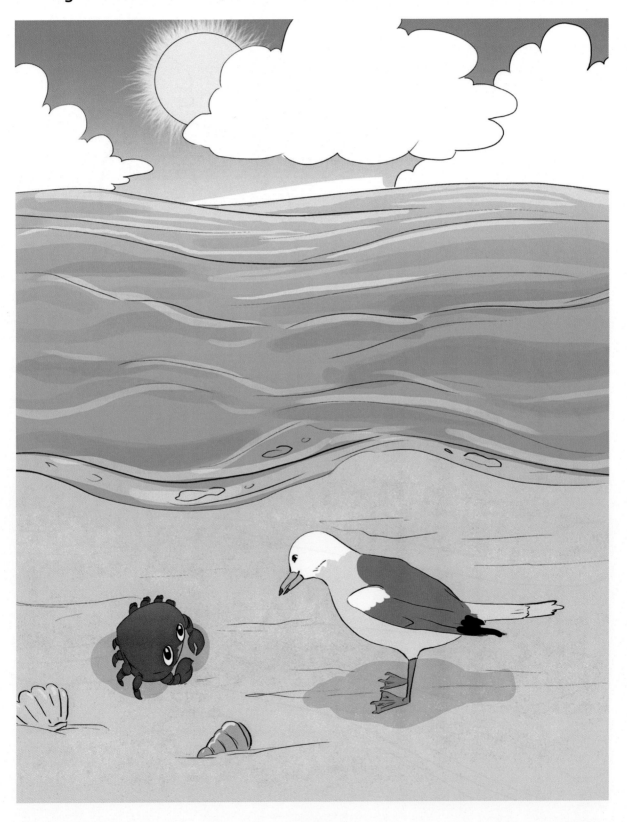

Alla fine, il piccolo granchio si ricordò di aver visto un bellissimo gabbiano volare spesso alto e basso sull'oceano. Allora, attese con pazienza fino a quando lo vide di nuovo e poi chiese: "Sei tu Dio?"

Il gabbiano rispose: "No, ma so che la vita di ciascuno di noi è nelle sue mani."

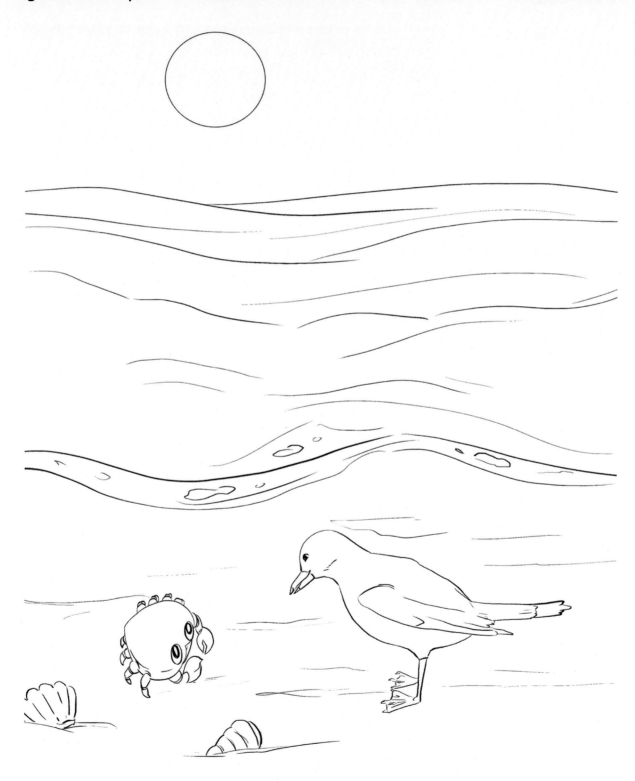

At that point, the little crab, a little discouraged, started to go up and down along the shore thinking: "I do not feel beautiful or smart. I am certainly not big or old and wise. The others seem to all have something special." Then he said: "God, what about me? God, do you really love me? God? Are you out there? God?"

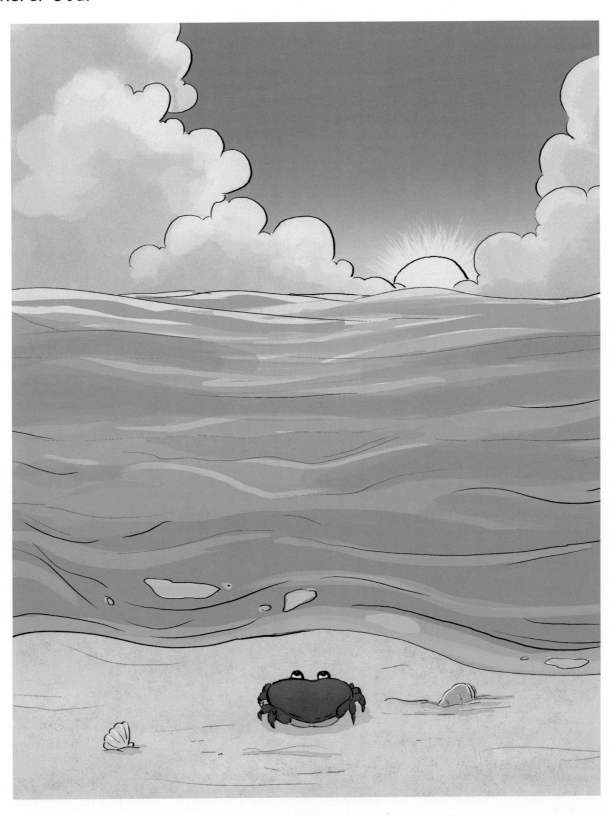

A quel punto il piccolo granchio, un po' scoraggiato, cominciò a camminare in qua e là sulla spiaggia pensando: "Non mi sento bello o intelligente. Di certo non sono grande o vecchio e saggio. Gli altri sembrano avere tutti qualcosa di speciale". Poi disse, "Dio, cosa ho io di speciale? Dio mi ami veramente? Dio, ci sei? Dio?"

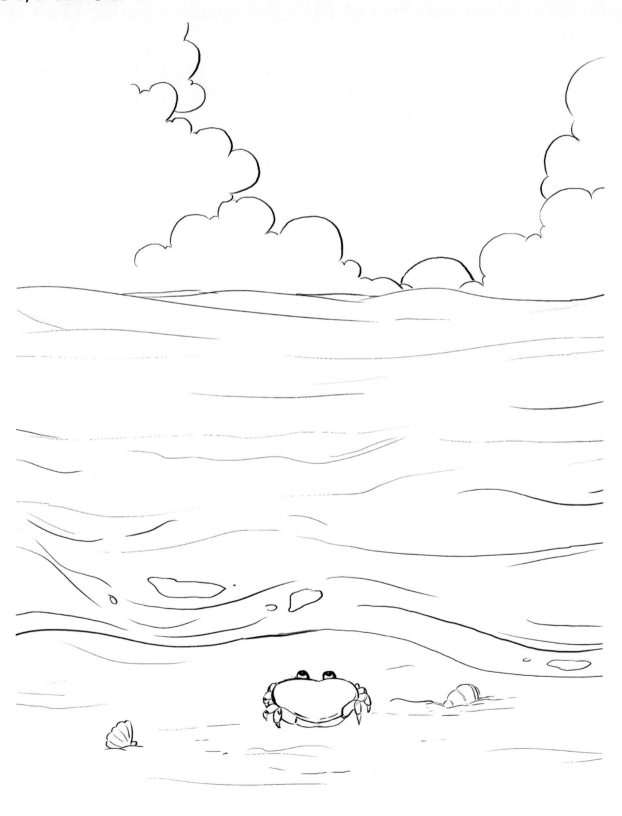

Suddenly, a big wave fast approached the shore. The little crab thought he surely would be hit by it and pushed far out to sea. The wave indeed landed on top of the little crab, but it was as gentle as a caress.

Then a voice said: "I do love you little crab. You are very special, and you have the most precious gift of all: Faith. See, you called me. Here I am, and I always will be."

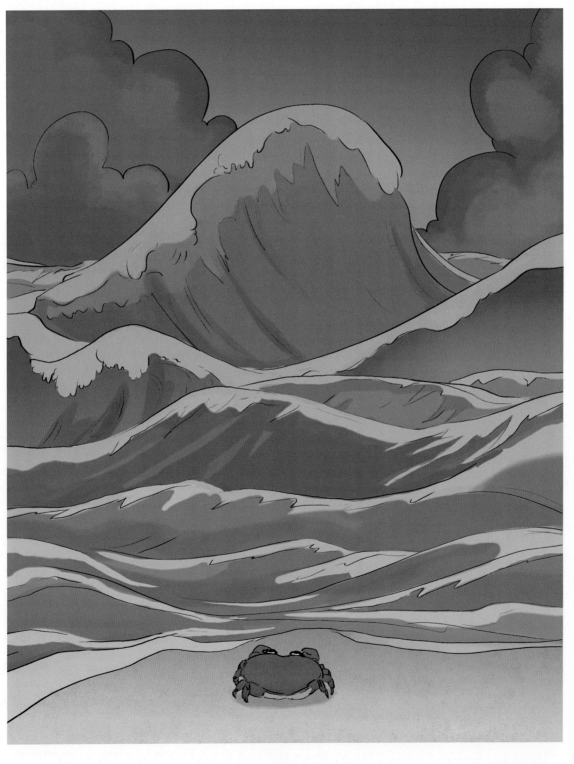

All'improvviso un'onda grandissima si avvicinò velocemente ed il piccolo granchio pensò che di sicuro l'avrebbe preso e portato lontano a largo. L' onda però si posò su di lui gentile come una carezza.

Ed una voce disse: "Piccolo granchio, certo che ti amo. Tu sei molto speciale e hai il dono più prezioso di tutti: La Fede. Vedi, mi hai chiamato ed eccomi qui e ci sarò sempre!"

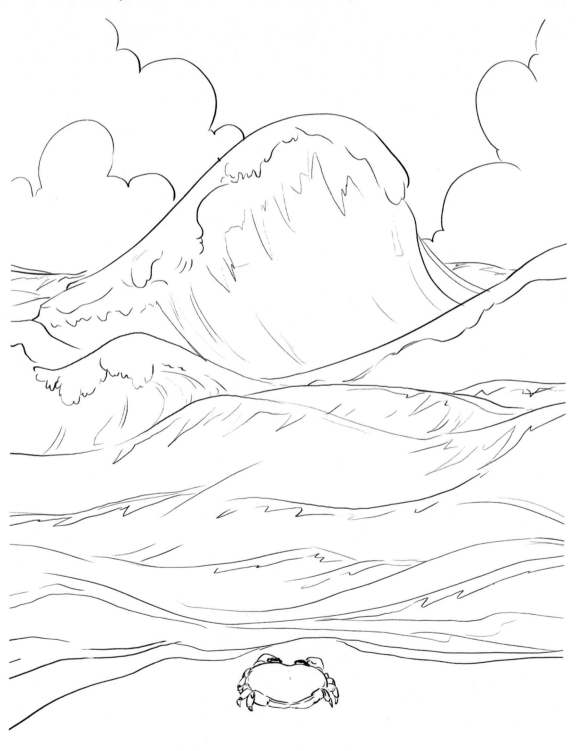

After conversing with God, the little crab was filled with joy and wanted to share his precious gift with others, so he decided to embark on a journey: He went back to the seagull, whale, dolphin, sea turtle, the wise crab, and to see all the other creatures, to tell them: "God is and always will be. He loves you without conditions. If you call Him, He answers. If you invite Him into your life, He will let you know that He is already there. That's His promise."

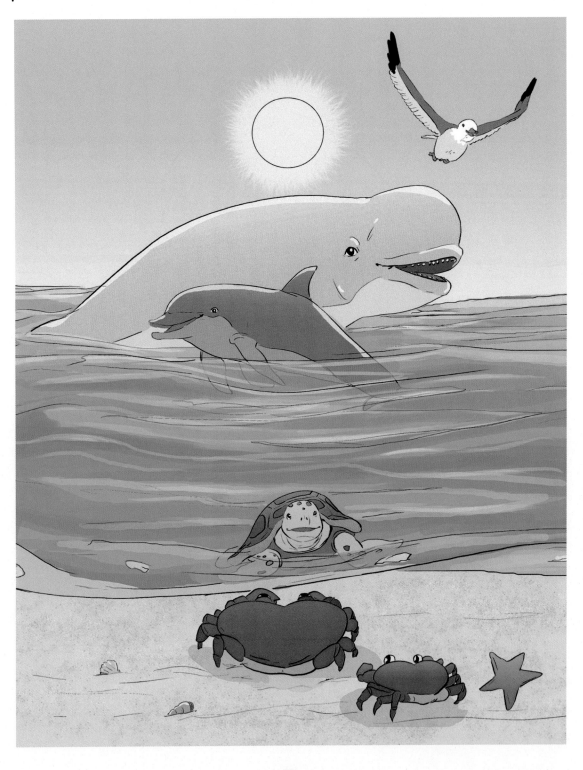

Dopo aver conversato con Dio, il piccolo granchio, colmo di gioia, volle andare a condividere il suo prezioso dono con gli altri, e decise di imbarcarsi in un lungo viaggio: Tornò dal gabbiano, dalla balena, dal delfino, dalla tartaruga marina, dal vecchio granchio e poi andò da tutte le creature per dire a tutti: "Dio è e sarà sempre. Ci ama senza condizioni. Se lo chiami, risponde. Se lo inviti a far parte della tua vita, Lui farà in modo di farti sapere che ne è già parte. Questa è la Sua promessa."

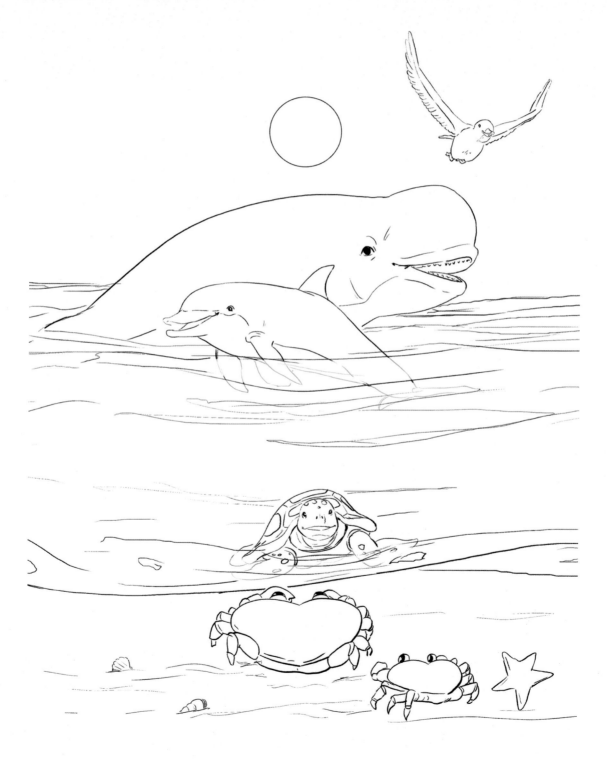

At the end of the little crab's journey, a rainbow appeared in the sky and reflected on the ocean emerald water. It was God's way of smiling and giving a sign of His promise.

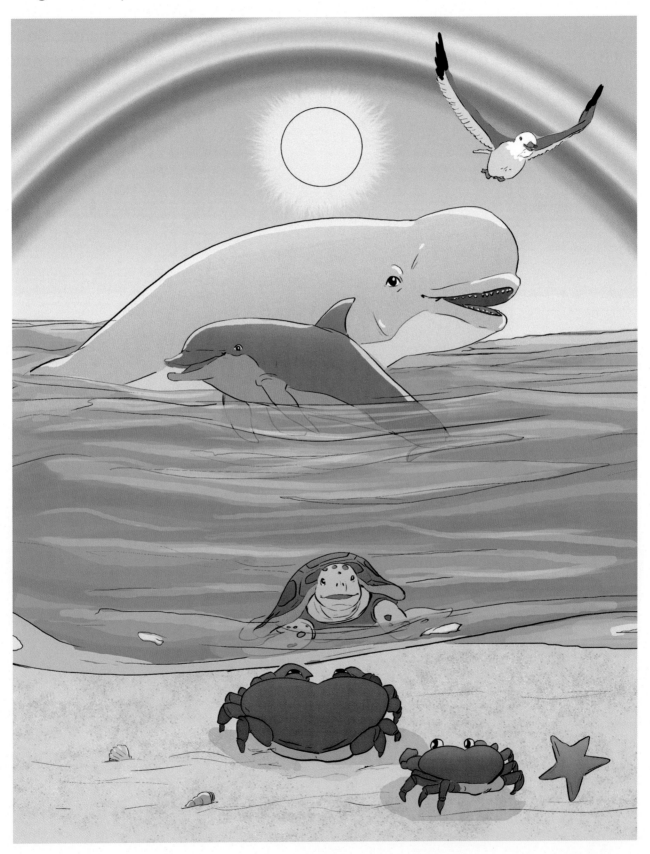

Alla fine del viaggio del piccolo granchio, un arcobaleno intero apparve nel cielo e si riflesse sopra l'acqua verde smeraldo dell'oceano. Era Dio che sorrideva dando un segno della Sua promessa.

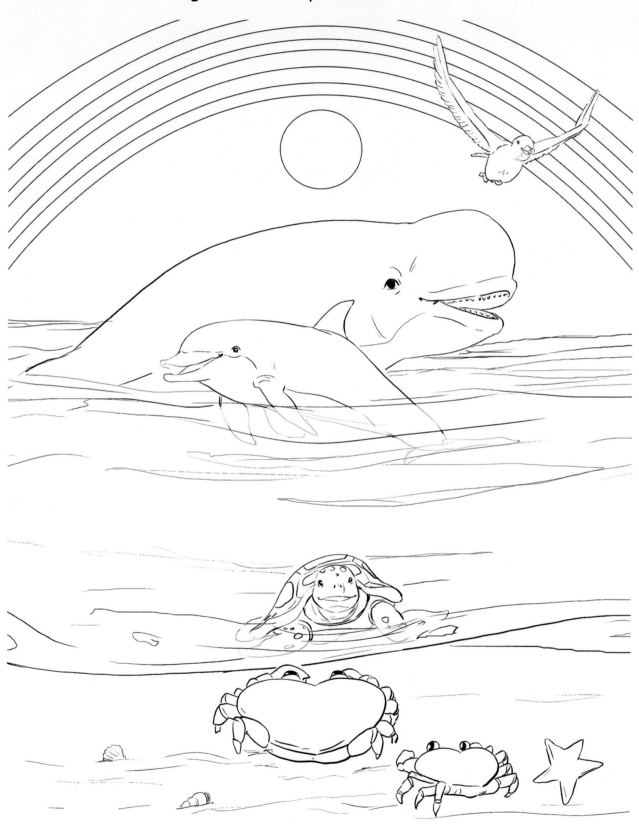

About the author

Francesca Follone-Montgomery, (M.A. and M.S.W.), is an Italian American Secular Franciscan (ofs), born in Firenze and raised in Pisa and Firenze in Italy. She likes to travel around the world and strives to seek God in all aspects of life and creation. She moved to America with the desire to sing Jazz, yet she soon realized that God had different plans for her, including being a wife and a mother. Francesca started as an intern in a well-known American center for international studies and got her first job in the United States working for a nonprofit organization as secretary and then as office manager, interned at a military medical center while pursuing her second degree, and subsequently worked in a bookstore and gift shop. She is now a teacher of Italian at the university level as well as a teacher of English as a foreign language, and who knows what else is yet to come. The challenges of these life plans brought her the reward of a spiritual path much greater than her heart could dream. Her wish is to communicate God's love to others and encourage them to have faith and to hope joyfully in the plans God has for every one of His children.

Informazioni sull'autore

Francesca Follone-Montgomery, (laureata in lettere e in sociologia), è una secolare francescana (ofs) italo-americana, nata a Firenze e cresciuta a Pisa e Firenze in Italia. Le piace viaggiare per il mondo e si impegna a cercare Dio in ogni aspetto della vita e del creato. Si è trasferita in America con il desiderio di cantare Jazz, ma presto si è resa conto che i progetti del Signore su di lei erano diversi includendo diventare moglie e madre. Francesca ha cominciato come tirocinante in un noto centro americano per studi internazionali e ha avuto il suo primo lavoro negli Stati Uniti come segretaria e poi come capo amministrativo in un'organizzazione non-for-profit, ha fatto tirocinio in un centro medico militare mentre studiava per la sua seconda laurea e di seguito ha lavorato in una libreria e negozio di articoli da regalo. Adesso è insegnante di italiano a livello universitario, insegnante di inglese come lingua straniera, e chissà cos'altro in futuro. Le sfide di questi progetti di vita le hanno portato la ricompensa di un percorso spirituale molto più grande di quanto il suo cuore potesse sognare. Il suo desiderio è di comunicare l'amore di Dio agli altri e di incoraggiare loro ad avere fede e a sperare gioiosamente nei progetti che Dio ha per ciascuno dei suoi figli.

Printed in the United States
by Baker & Taylor Publisher Services